SIMULIZI ZA BI TIME

Hadithi za Ncha Saba

ZANZIBAR DAIMA PUBLISHING

Copyright © 2021 Mohammed Khelef Ghassani
ISBN: 978-1-4716-0665-6

Zanzibar Daima Publishing,
Gaussstr. 15
53125 Bonn,
Germany
mohammedghassani.online

Haki zote za uchapishaji zimehifadhiwa na mtungaji

All rights are reserved. No part of this publication may be reproduced, stored in a retrieval system or transmitted in any form or by any means electronic, mechanical, photocopying, recording, or otherwise without the prior permission of the author.

Simulizi za Bi Time

Kwa Bi Time Bint Kombo Kiago
Msimuliaji, Mtambaji, Mlezi

KAZI NYENGINE ZA MOHAMMED KHELEF GHASSANI

Andamo: Msafiri Safarini
1st Edition (May 2016)
DL2A – Buluu Publishing
66 Avenue des Champs-Elysees,
LOT 41 75008 Paris – France
ISBN 979-10-92789-25-6

Zanzibar Daima Pulishing
2nd Edition (June 2016)
Nonnstr. 25, 53119 Bonn - Germany
ISBN 978-15-34919-10-5

Siwachi Kusema: Uhuru U Kifungoni
1st Edition (June 2016)
2nd Edition (August 2016)
Zanzibar Daima Pulishing
Nonnstr. 25, 53119 Bonn - Germany
ISBN 978-15-34660-16-8

Kalamu ya Mapinduzi: Mapambano Yanaendelea
1st Edition (June 2016)
Zanzibar Daima Pulishing
Nonnstr. 25, 53119 Bonn - Germany
ISBN 978-15-34972-76-6

2nd Revised Edition (August 2016)
Horizon Art L.L.C, P.O.Box 149
Mina al-Fahal 116 – Sultanate of Oman
ISBN 978-3-00-053273-3

Machozi Yamenishiya: Diwani ya Mohammed Ghassani
Zanzibar Daima Pulishing
1st Edition (Agosti 2016)
Nonnstr. 25, 53119 Bonn - Germany
ISBN 978-15-36850-48-2

2nd Edition, 2019
Mkuki na Nyota Publishers
P.O.Box 4246
Dar es Salaam, Tanzania
ISBN: 978-9987-08-375-6

Mfalme Ana Pemba
Zanzibar Daima Publishing
1st Edition, 2018
Gaussstr. 15, 53125 Bonn, Gernmany
ISBN: 10-1983-6351-89
ISBN: 13-978-1983-6351-82

Mfalme Yuko Uchi
Zanzibar Daima Publishing
1st Edition, 2021
Gaussstr. 15, 53125 Bonn, Gernmany
ISBN: 978-1716-46069-2

YALIYOMO

TABARUKU .. iii

DIBAJIvi

HADITHI YA KWANZA: Riziki ya Mwenzi Usiilalie Mlango Wazi 1

HADITHI YA PILI: Riziki Haiwanwa .. 7

HADITHI YA TATU: Jitihada Haziondoshi Kudura 12

HADITHI YA NNE: Mwisho wa Ubaya Aibu ... 17

HADITHI YA TANO: Akili Nyingi Mbele Kiza .. 21

HADITHI YA SITA: Mtaka Nyingi Nasaba Hupata Mwingi Msiba 25

HADITHI YA SABA: Haraka Haraka Haina Baraka 28

HADITHI YA NANE: Mwanadamu Hatosheki .. 31

HADITHI YA TISA: Bandu Bandu Hwisha Gogo 34

HADITHI YA KUMI: Siku ya Kifo cha Nyani, Miti Yote Huteleza 37

DIBAJI

JAMII za Waswahili daima zimekuwa na mihimili inayoshikilia silka na tamaduni zake. Zimekuwa na taasisi imara za ujenzi na uendelezaji wa maisha, mitazamo, falsafa na imani zao. Kuanzia chini kabisa hadi juu kabisa, maisha ya watu wa Uswahilini huwa si matupu. Kila ombwe hujazwa kwa tanzu, bahari na mikondo ya sanaa na usanii, fasihi na ufasaha.

Hayo ndiyo maisha yaliyonikuza na kunifumbua macho tangu nikiwa kijijini kwetu, Mchangani, jimbo la Pandani, wilaya ya Wete, mkoa wa Kaskazini kisiwani Pemba, katika taifa la Zanzibar. Naamini, hata kwenye pirika za maisha ya kuhama upande mmoja na kuhamia upande mwengine – kwanza kwenda Unguja na Dar es Salaam na kisha ndani kabisa ya Afrika ya Mashariki, ambako ingawa Kiswahili hakikuwa kwao lakini kilipokewa kwa fadhila za "mgeni awiya mwenyeji apone" – kumbukumbu hizi zimekuwa sehemu yangu. Zimekuwa hivyo hata baada ya kuhamia Ulaya nilipo sasa.

Kumbukumbu za maisha hayo hazikamiliki bila ya taswira ya Bi Time Bint Kombo Kiago, aliyekuwa msimulizi maarufu wa hadithi za paukwa- pakawa pale kijijini kwetu, Mchangani. Nakumbuka namna ambavyo tulikusanyika usiku tukiwa tumeuzunguka moto wa machanja na magubi, tukichoma kwaju mbichi, viazi vitamu na muhogo, huku Bibi huyu, aliyekuwa na ufasaha wa ajabu wa usimulizi, ulumbi na utambaji, akitusafirisha kutoka tulipo hadi kwenye mawanda mapana ya dunia: mara akitupandisha milima, kisha akatushusha mabonde, mara akatuvuusha misitu na nyika, akatutupa katikati ya kiza kinene cha usiku na pori, akatusimamisha mbele ya mazimwi tukitetemeka kwa khofu, kisha akawaleta majini wazuri kutuokowa, na tena kutufikisha mbele ya wafalme makatili na wapole, wanyama wakali na wataratibu na kwa vibibi vikongwe vyenye maajabu.

Ninakumbuka kuwa miongoni mwa mbinu ambazo alikuwa akizitumia Bi Time ni kwamba kila hadithi aliyotusimulia aidha aliianza au aliimaliza kwa msemo ama methali. Wakati mwengine katikati ya hadithi pangelikuwa na nyimbo; naye angeiimba na sisi kuitikia na kucheza pamoja naye. Wakati mwengine angelisimama alipokuwa amekaa na kutembea uwanja mzima kutuonesha kwa vitendo kile anachotusimulia. Alimradi, ilikuwa ni sanaa ya hali ya juu ya usimulizi na maonesho kwa wakati mmoja. Katika utu uzima huu nilionao, kila nikimkumbuka huwa namuombea dua za rehema huko aliko.

Sasa ni takribani miaka 40 tangu kukaa kitako mbele ya shungu la moto kumsikiliza Bi Time akitamba kwenye simulizi zake za paukwa-pakawa. Bado kumbukumbu za sura yake na vitendo vyake zipo akilini mwangu, lakini lazima niseme kuwa sasa kumbukumbu hizo hunijia zikiwa na magazigazi – picha inayochanganyikachanganyika na maji na moshi na mvuke na hewa na kisha kupotea angani. Kisha zinaporejea, hujikuta kipande kimoja cha hapa kimejiambatanisha na kipande cha kule, zimwi wa huku kauliwa na shujaa wa pale, na au joka la pima saba limekatwa kwa kisu cha ukindu badala ya upanga wa dhahabu.

Ndio maana nimeonelea kabla sijapoteza kila kitu, nikaye kitako kuokota ncha moja moja kuziweka maandikoni. Nikiwaangalia watoto wangu ambao wanakulia mbali kabisa na nilikokulia mimi, na ambao sina njia ya kuwapa nilichopewa mimi utotoni, basi kumbukumbu hizi hutokonyeka na naona aibu kuziwacha kabla hazijapotea moja kwa moja. Na hiyo ndiyo moja ya sababu ya kuuita mkusanyiko huu "Simulizi za Bi Time: Hadithi za Ncha Saba."

Sababu nyengine ya anwani hii ni kwamba katika jamii za Waswahili, tunaamini juu ya Nambari Saba. Vitu vingi vinapewa nambari hiyo, kama vile siku za fungate ya harusi na au matanga baada ya msiba. Hata hadithi zetu za paukwa-pakawa huwa

tunasema zina mbeya saba za masilimulizi. Inawezekana kabisa kuwa hadithi moja hiyo hiyo, husimuliwa hivi Pemba, ikasimuliwa vile Bagamoyo, muhusika huyu Ngazija na ikawa na mwisho mwengine Lamu, ingawa ujumbe wake ukabakia kuwa ni ule ule mmoja. Kwa hivyo, kwa wenyeji wenzangu wa pwani ya Afrika Mashariki, wataona kwenye mkusanyiko huu kunaweza kuwapo masimulizi tafauti ya hadithi moja kutoka nyengine kama hiyo waliyokulia nayo kwao. Sababu ni kuwa hadithi zina ncha saba.

Hadithi hizi za paukwa-pakawa zina utamu wake kwenye usimulizi, maana hujumuisha kila kitu na kila mtu: fanani, muktadha na hadhira. Wakati wangu zilikuwa zinasimuliwa usiku tu. Tulikuwa hata na kitiba kuwa mtu anayesimulia hadithi hizi mchana, anaota mkia. Usiku ulikuwa una maana kubwa sana kwetu wasimuliaji. Lakini pia kwa msimuliaji, utamu wake ulikuwa pale anapoitikiwa: "Enhe!" kila baada ya sentensi mbili tatu. Kwa hivyo, panakuwa na ushiriki wa moja kwa moja baina ya fanani na hadhira. Na kwa hilo namshukuru sana swahiba na ndugu yangu, Khatib Mohammed, na watoto wangu, Said na Fatma kwa kuwa vyote – fanani na hadhira – wakati wa ukusanyaji wa hadithi hizi za ncha saba.

Mohammed Khelef Ghassani
Bonn, Ujerumani
1 Julai 2015

Simulizi za Bi Time

HADITHI YA KWANZA

Riziki ya Mwenzio Usiilalie Mlango Wazi

HAPO zamani za kale katika nchi ya Mfalme Hasidi, kuliishi bwana mmoja masikini sana ambaye kazi yake ilikuwa ufundi seremala. Kwa sababu ya umasikini wake, wazazi wengi walikataa kumuozesha mabinti zao. Kwa hivyo, Fundi Seremala akakaa muda mrefu bila kuoa. Kila siku akawa anawaza na kusikitika usiku na mchana.

Siku moja, wakati amelala, akaota ndoto na mule kwenye ndoto akajiona yupo katikati ya msitu mkubwa anakata mti mmoja mkubwa kwa ajili ya kuunda samani. Ule mti ulikuwa aina ya Mkungu. Ghafla, akausikia ule mti unamuambia: "Wewe Fundi Seremala. Mimi ni Mkungu Mkuu katika Mji wa Saba. Huruhusiwi kunikata. Lakini nakuruhusu ukate sehemu ndogo tu ya tawi langu. Kisha hapa hapa chini, chonga kinyago cha mwanamke mrembo. Kisha, kwenye shina langu, kuna hirizi. Utakivika hicho kinyago. Kitageuka mwanamke mzuri. Huyo atakuwa ndiye mke wako. Mchukuwe uende naye nyumbani. Mukaishi raha mustarehe."

Asubuhi yake, Fundi Seremala akaamka mapema na kumsimulia mama yake juu ya ndoto yake. Mama yake akamuambia aliamini kuwa ile haikuwa ndoto tu, bali ulikuwa ujumbe wa kweli; na hivyo akamuambia aifuate kama alivyoelekezwa kwenye ndoto. Basi hapo hapo akamfanyia mikate kumi ya gaye na kisha akafungiafungia mizigo yake na Fundi Seremala akaanza safari kuelekea msitu wa Mji wa Saba.

Akaondoka, akatembea kwa miguu. Akapita msitu na nyika. Akavuuka Mji wa Kwanza. Akavuuka Mji wa Pili, na wa Tatu, na wa Nne, na wa Tano, na wa Sita hadi akafika huo Mji wa

Saba. Mote alimokuwa akipita, alikuwa akimpa kila bawabu wa mlango wa kuingilia kwenye mji ule mkate mmoja. Kutoka mji mmoja kuingia mji mwengine, ilikuwa inamchukuwa siku nzima, kwa hivyo Fundi Seremala alisafiri kwa siku saba kuweza kufika Mji wa Saba.

Basi akaingia kwenye Mji huo wa Saba. Akaulizia kwa wenyeji wake ulipo Msitu Mkuu wa Mji huo. Alipoelezwa, moja kwa moja akachukuwa vifaa vyake kuelekea kwenye Msitu huo Mkuu, ambako ndiko kuliko na ule Mkungu Mkuu aliouona ndotoni. Akafika ulipo Mkungu Mkuu jioni jua limeshakuchwa. Akatoa kigudulia cha maji akanywa kisha akala sehemu kidogo ya mkate wake. Akatandika kirago chake chini ya Mkungu Mkuu ili apumzike na kesho yake asubuhi afanye kazi aliyokujia. Lakini wakati usingizi unamchukuwa, akasikia tena ile sauti ya Mkungu Mkuu ikimuambia: "Amka usilale. Lazima umalize kazi yako usiku wa leo na alfajiri uondoke kabla ya mazimwi hayajarudi kwenye shughuli zao na kuja kupumzika. Yakikukuta hapa yatakula nyamunyamu, mzimamzima!"

Fundi Seremala akakurupuka hapo hapo na huku akiwa anatetemeka, akachukuwa panga na msumeno na shoka na kuanza kazi hima hima. Akakata tawi moja la Mkungu Mkuu. Akachonga kinyago cha mwanamke mrembo. Muda ukawa unakwenda kwa haraka. Karibu alfajiri inaingia. Akaitafuta hirizi aliyoambiwa angeliikuta chini ya shina la mkungu mkuu.

Hatimaye akaiona. Na naam, alipokivisha tu kile kinyago hirizi hiyo, ghafla moja kikageuka kuwa mwanamke mzuri. Mrembo sana. Sana kabisa.

"Mimi ninaitwa Bint Mkungu Mkuu, mke wa Fundi Seremala", akasema yule mwanamke kwa sauti nyororo sana. Tamu kuisikia masikioni mwa Fundi Seremala.

"Na mimi ndiye mume wako, Fundi Seremala." Akajibu Fundi Seremala kisha wawili hao wakakumbatiana kwa furaha na

mapenzi. Fundi Seremala akapiga magoti mbele ya Mkungu Mkuu kuushukuru kwa kumpatia mke yule mzuri. Kisha wawili hao, bibi na bwana, wakashikana mikono kwa furaha kuondoka haraka mahala hapo kabla jua halijatoka na hayo mazimwi hawajarudi.

Wakarudi nyumbani na maisha ya mke na mume yakaanza. Punde mji mzima ukawa unataja sifa za mke wa Fundi Seremala. Uzuri wa mwili, uzuri wa tabia na uzuri wa kauli aliokuwa nao. Sasa wanawake waliowahi kumkataa Fundi Seremala hapo zamani kwa sababu ya umasikini wake, wote wakawa wanaona haya. Wanajiuliza wao uzuri wao wote haufiki hata wa unyayo wa mke wa Fundi Seremala, lakini eti walimkataa. Wanaume waliokuwa wakimcheka Fundi Seremala kwa kuwa hakuwa na mke, wote sasa wakawa wanamuonea wivu.

Wakaishi kwa siku kadhaa kwa furaha na amani na mapenzi kwenye nyumba yao. Hata siku moja, habari za uzuri wa mke wa Fundi Seremala zikamfikia Mfalme Hasidi. Mfalme huyo alikuwa na wake sita na wote alikuwa amewapora kutoka kwa raia wake waliokuwa wameowa wanawake wazuri wa nchi yake. Mfalme Hasidi aliamini kuwa hakukuwa na mtu yeyote kwenye nchi yake ambaye alikuwa na haki ya kuwa na chochote kizuri kumshinda yeye. Kwa hivyo, mara tu alipopata habari za kuwa Fundi Seremala ameoa mwanamke mzuri sana kushinda wanawake wote wa nchi yake, akaamuru haraka mwanamke huyo aletwe kwenye kasri lake.

Fundi Seremala akalia sana kuwaomba walinzi wa Mfalme wasimchukuwe mkewe, Bint Mkungu Mkuu, lakini walinzi wakamkamata mke huyo na kumpeleka kwa Mfalme Hasidi. Mashallah! Mfalme alipomuona tu yule mwanamke, akapigwa na butwaa kwa jinsi alivyokuwa mrembo na hapo hapo akaamuru wake zake wote sita aliokuwa nao kabla wafukuzwe kwenye kasri lake. Akatanganza kuwa kuanzia siku hiyo malkia wa nchi

angelikuwa Bint Mkungu Mkuu.

Masikini, Mke wa Fundi Seremala akalia na kumnasihi sana Mfalme Hasidi asimchukuwe kuwa mke wake, kwa sababu yeye hawezi kuwa mke wa mwanamme mwengine yeyote duniani isipokuwa Fundi Seremala pekee. Mfalme Hasidi akacheka: "Haahaaahaaaa.... wewe ni mke wangu sasa. Mke wangu peke yangu. Tazama, sasa wewe ndiye Malkia. Peke yako. Na mimi Mfalme. Peke yangu. Mimi na wewe ndio watawala. Na watoto tutakaozaa ndio watarithi ufalme huu... Haaahaahaaa..."

Basi kuanzia siku hiyo, Bint Mkungu Mkuu akawa amelazimishwa kuwa mke wa Mfalme Hasidi. Mume wake, Fundi Seremala, akawa kila siku anakuja kwenye jumba la Mfalme kuomba arejeshewe mkewe. Lakini walinzi wa Mfalme walikuwa wanampiga na kumfukuza. Akalia usiku na mchana. Akawa hali wala hanywi. Masikini, akalia mpaka akapoteza sauti.

Usiku mmoja Fundi Seremala akaota tena akisemeshwa na ule Mkungu Mkuu. "Binti yangu amechukuliwa na Mfalme Hasidi. Sasa ninataka kumtia adabu mfalme huyu katili. Kesho asubuhi, atakuja Njiwa hapo nyumbani pako. Mtume Njiwa huyo akakuchukulie kila kito chako ambacho ulimvisha mke wako. Ila bakisha ile hirizi tu iwe kitu cha mwisho."

Asubuhi alipoamka, Fundi Seremala akamkuta Njiwa tayari yupo juu ya paa la nyumba yake. Akamuita na kumpa maagizo: "Nenda kwa mke wangu, kamuambie akupe mkufu wangu." Njiwa akaruka moja kwa moja hadi jumba la Mfalme Hasidi. Akamkuta Mfalme amekaa kwenye roshani yake na mkewe mpya, Bint Mkungu Mkuu. Akaanza kuimba:

> "Ooh..Ooh... Ooh
> Ooh...Ooh...Ooh
> 'Metumwa na Seremala, umpe mkufu wake
> 'Metumwa na Seremala, umpe mkufu wake"

Mfalme Hasidi kusikia hivyo akanyanyuka ghafla na kumuambia Bint Mkungu Mkuu: "Hebu mpe hilo kufu lake baya, chafu, bovu kabisa. Nitakufulia mkufu mzuri wa thamani, mkubwa mara saba kuliko huo." Kisha akauvua mkufu na kumtupia njiwa. Bint Mkungu Mkuu akalia huku akiimba:

"Aaah...Aaah...Aaah
Aaah...Aaah...Aaah
Masikini roho yangu, tawi la mkungu kuyongoya
Masikini roho yangu, tawi la mkungu kuyongoya."

Basi kazi ikawa ni hiyo. Kila siku Fundi Seremala alikuwa akimtuma Njiwa kwenda kuchukuwa kitu kimoja kimoja: pete, hirini, kikuku, kipini, kidani, na kila Njiwa akifika huwakuta Mfalme Hasidi amekaa na Bint Mkungu Mkuu pale penye roshani, naye Mfalme hujibu vile vile kwa ufidhuli na kiburi na yeye, mke wa Fundi Seremala, akalia na kuimba vile vile. Hata ikafika siku ya saba, ambapo Fundi Seremala alimtuma Njiwa aende akadai hirizi yake. Njiwa akafika na kuanza kuimba:

"Ooh..Ooh... Ooh
Ooh...Ooh...Ooh
'Metumwa na Seremala, umpe hirizi yake
'Metumwa na Seremala, umpe hirizi yake."

Siku hiyo Bint Mkungu Mkuu akalia zaidi kuliko alivyowahi kulia siku yoyote ile. Akamuomba sana Mfalme Hasidi amruhusu arudi kwa mume wake na sio kuirejesha hirizi hiyo. Mfalme Hasidi akakasirika sana. Akampiga na kumuamuru aivue hirizi na kumrejeshea njiwa aipeleke kwa Fundi Seremala. Bint Mkungu Mkuu akaimba kwa masikitiko na huzuni kubwa sana:

"Aaah...Aaah...Aaah
Aaah...Aaah...Aaah
Masikini roho yangu, tawi la mkungu kuyongoya
Masikini roho yangu, tawi la mkungu kuyongoya."

Mfalme Hasidi akamkamata Bint Mkungu Mkuu akamvua mkono wa kulia wa nguo yake, akaikata hirizi ili amrushie njiwa aondoke nayo. Lakini vile kuivua tu ile hirizi, ghafla Bint Mkungu Mkuu akageuka kuwa mkungu mkubwa pale penye roshani ya Mfalme Hasidi. Badala ya kukalia kiti cha enzi, Mfalme huyo akajikuta amekaa juu ya tawi la Mkungu. Jumba la kifalme likapasukapasuka kwa mizizi ya mkungu ule na kuporomoka chini.

Mfalme Hasidi akapoteza jumba lake la kifahari, akapoteza pia mke aliyemuiba kwa Fundi Seremala. Ndipo wahenga wa Uswahilini wakasema: "Bahati ya mwenzio, usiilalie mlango wazi."

HADITHI YA PILI

Riziki Haiwanwa

Hapo kale alikuwepo kijana mmoja aliyepewa jina la Muuaji na wakaazi wa mji wake. Sababu ya kupewa jina hilo ni kuwa alikuwa ameweka ubao nje ya nyumba yake ambao kila siku alikuwa akiuandika idadi ya maiti alizouwa bila ya kusema ni nani hasa hao aliowauwa. Asubuhi ya leo angeliandika: "Nimeuwa 20", kesho akaandika: "Nimeuwa 30", keshokutwa akaandika: "Leo nimeuwa saba."

Watu walikuwa wakipita na kuusoma ubao huo, bila ya kuuliza ni nani waliouliwa, lakini wakawa wanaamini tu kuwa kijana yule alikuwa muuaji, na ndiyo maana wakampa jina la Muuaji. Mtaa wake ukaitwa Mtaa wa Muuaji, mahala pake pakaitwa "Pa Muuaji" na kila chake kikaitwa "Cha Muuaji".

Kutokana na jina na sifa yake hiyo, watu wote wakawa wanamuogopa na kumuheshimu. Hakuna mtu aliyekuwa akithubutu kupita nyumbani hapo wakati wa usiku, wala mwizi aliyekuwa akijaribu kuiba kitu chake. Kila mtu aliamini kuwa yule kijana alikuwa muuaji katili ambaye alikuwa akiuwa kila siku na akijitangaza hadharani kuwa ameuwa bila ya kuogopa chochote.

Katika watu wote wa mji huo, ni mke wa kijana huyo peke yake ambaye alikuwa akijuwa ni nani hasa ambao mume wake alikuwa akiwauwa. Alikuwa akimjua mumewe kuwa ni mtu mwoga aliyekuwa hana uwezo wa kukabiliana na mtu yeyote. Kumbe alikuwa akiuwa wadudu wanaoleta maradhi na uchafu nyumbani mwake kama vile nzi, panya, mende, chawa, viroboto na mbu.

Lakini wote wawili, bwana na bibi, wakaishi na siri hiyo siku nyingi sana. Hata siku moja wakatokea watu kutoka mji wa

mbali ambao walikuwa wanahangaika kutafuta msaada wa kukabiliana na majangili wanaowapiga na kuwanyang'anya wanyama na mali zao. Watu hao waliulizia mahala ambapo wangelipata mtu wa kuwasaidia na moja kwa moja wenyeji wa mji huo wakawaelekeza Mtaa wa Muuaji, nyumbani kwa Muuaji, ambapo pana ubao wa matangazo ya mauaji. Lakini wakawatahadharisha kuwa kwenye nyumba hiyo haingii mtu yeyote mgeni kwa sababu mwenyewe ni muuaji.

Kutokana na shida waliyokuwa nayo, wale wageni wakasema wangelikwenda tu hivyo hivyo, kwa sababu hata wakirudi kwenye mji wao wangelikwenda kuuliwa na yale majambazi tu. Bora wauliwe kabisa kama hawawezi kurudi kwao na suluhisho. Wakafika. Wakapiga hodi. Mke wa yule kijana akajitokeza kuwafungulia. Wakasema wanataka kuonana na Muuaji.

"Ngojeni nikamuite mwenyewe." Akaingia chumbani kumuita mume wake. Kijana akatoka kukutana na wageni. Wakashangaa kumuona ni kijana mwembamba, dhaifu na asiyeonekana kuwa na ujabari wa kuweza kuuwa. Lakini walipomuelezea shida yao, yule kijana akasema bila kusita kuwa angeliifanya kazi ya kuwaangamiza majangili kwenye mji huo wa mbali. Wale wageni wakafurahi sana. wakafurahi na kumuahidi kuwa wangelimlipa mali na fedha nyingi sana kijana yule kama kweli angeliwasaidia. Wakakubaliana kwamba kazi hiyo angeliifanya baada ya siku saba, lakini kwanza wakatoa nusu ya malipo ya kazi yao.

Mara tu baada ya wageni kuondoka, mke wa yule kijana akamuendea mume wake na kumlaumu sana kwa kuchukuwa kazi ambayo alikuwa anajuwa hakika kuwa asingeliweza kuifanya. "Wewe kazi yako kuuwa mbu na panya humu ndani, sasa unataka kwenda kuuwa majangili. Utakwenda kuuliwa wewe."

Yule kijana akajibu: "Ni kweli mke wangu. Mimi siwezi kuua chochote zaidi ya wadudu wachafu humu ndani. Lakini sisi ni masikini. Hatuwezi kukataa fedha. Kila siku tunafanya kazi ili tupate pesa, na sasa pesa zimekuja nyumbani. Hatuwezi kuziwacha. Sasa cha kufanya ni kuhama huu mji, tukimbie tuende mbali. Mali waliyotupa inatutosha kuanzisha maisha mapya mji mwengine."

Basi usiku mzima wa siku ile wakawa wanafungafunga mizigo yao ya safari. Mwanamke akatengeneza mikate ya gole kwa ajili ya safari yao, mwanamme akawa anafunga mizigo na kumpakiza punda wao. Lakini wakati mwanamke akifanya mikate, sehemu ya mikate iliyokusudiwa iwe ya kula safarini, ikaangukiwa na mdudu mwenye sumu kali bila ya yeye kujuwa.

Asubuhi wakaamka na wakaanza safari. Wakavuuka miji na vijiji, mabonde na milima, mito na bahari, misitu na nyika. Wakaenda hata usiku ukawafikia wakiwa katikati ya msitu. Wakaamua kupumzika na kutandika mkeka chini ya mti kupumzika. Wakati wamelala mara wakasikia wameshitushwa na vishindo vya mijitu mikubwa iliyowafika ikiwa imepanda farasi.

"Nyinyi ni nani? Munafanya nini hapa kwenye maskani yetu?" Ile mijitu ikauliza.

Wakaogopa, wakatetemeka. Hawakujuwa la kujibu. Kisha jitu moja likasema kuwaambia: "Sisi huwa hatuonekani na mtu. Anayetuona lazima tumuuwe. Na nyinyi mumetuona. Hivyo tutawauwa hapa hapa. Lakini kwanza tutakula chakula chenu chote na kunywa maji yenu yote na kuchukuwa vitu vyenu vyote."

Kijana na mkewe wakalia sana. Wakawaomba sana kwamba wasiwauwe: "Chukuweni kila kitu. Sisi ni watu masikini. Si lazima tuwe na mali yote hii. Tuwacheni sisi na punda wetu tu."

Kiongozi wa ile mijitu ikawauliza kwa nini wawe na mali zote zile kama wao ni watu masikini. Yule kijana ikabidi ayasimulie mkasa wote. Ile mijitu ikacheka sana. Ikasema wao ndio hao majangili na majambazi wanaokwenda kuiba na kunyang'anya mali za watu wa Mji wa Mbali. Na walikuwa wamo safarini kuelekea huko. Penye mti ule ndipo huwa wanakutana kupanga mipango yao ya unyang'anyi na kugawana mali baada ya kuiba.

"Sasa kwa kuwa tumeshawajuwa. Na nyinyi mumeshatujuwa. Tutachukuwa mali zote na nyinyi tutawauwa na tutawapelekea watu wa Mji wa Mbali maiti zenu."

Kijana na mkewe wakaendelea kulia. Wakasali na kuomba. Mwisho wakajuwa mwisho wao lazima umeshafika na watakufa tu. Yule kijana akamuomba radhi mkewe. Wakakumbatiana kusubiri mauti yao.

Ile mijitu ikachukuwa vitu vyao vyote. Kisha ikaanza na kuila ile mikate ambayo mke wa kijana alikuwa ameiandaa kwa ajili ya kula safarini. Hii kumbe ilikuwa ni ile mikate iliyoingia mdudu mwenye sumu. Baada ya kuila tu, ile mijitu ikaanza kuhisi kizunguzungu, kisha ikaanza kutapika na kuharisha. Kufika asubuhi, yote ilikuwa imepinduka na imeshakufa.

Mijitu ndiyo ikawa imekufa kwa mkate wenye sumu. Kuona vile, kijana akachukuwa farasi na mkewe moja kwa moja hadi kwenye Mji wa Mbali. Akawaeleza watu wa mji huo kuwa ile kazi waliotaka waifanye tayari imekamilika. Wazee wakataka ushahidi. Akawachukuwa hadi zilipo maiti za ile mijitu. Watu wote wakafurahi. Sasa mji wao umekuwa salama. Hakutakuwa tena na kuvamiwa. Hakutakuwa tena na kuibiwa. Hakutakuwa tena na kuuawa.

Kutokana na furaha yao, wazee wa mji wakakubaliana kwamba hawana malipo yoyote yanayoweza kumtosha kijana na mke wake, kwani jambo alilowatendea ni kubwa sana. Huko

nyuma walishapoteza vijana wao wengi mashujaa kupambana na mijitu ile. Sasa wakamuomba kijana ndiye awe mtawala wa mji wao. Yeye ndiye awe kiongozi na mke wake awe ndio mshauri mkuu wa ulinzi wa watu na mji ule wa Mbali.

Kijana na mkewe wakakubali. Wakaishi kwenye mji wa mbali wakiwa ndio watawala na wakaimarisha jeshi kubwa la kuwalinda watu na mipaka ya mji wao milele. Wakaishi kwa raha mustarehe, wakazaa na kujukuu na kutukuu. Ndipo Waswahili husema kwamba "Riziki haiwaniwi!"

HADITHI YA TATU

Jitihada Haziushi Kudura

HAPO zamani za kale alitokea mfalme aliyeitwa Nguvumali. Nchi yake iliitwa Majaaliwa. Mfalme Nguvumali alifahamika kwa ukatili mkubwa kwa wake zake sita aliokuwa amewaowa mwanzoni, ambapo kila mwanamke alimuua kwa kumkata kichwa baada ya kumzalia mtoto wa kike. Na wale watoto wachanga wa kike alikuwa akiwazika bado wangali hai. Mwenyewe alitaka sana kupata mtoto wa kiume ili awe mrithi wa kiti chake cha ufalme wakati atakapofariki.

Hata siku moja mke wake wa saba akashika ujauzito wa mtoto wake wa saba. Mfalme Nguvumali akapata hofu kuwa na mkewe huyu naye alikuwa anataka kumzalia tena mtoto mwengine wa kike kama walivyofanya wake sita waliopita. Akamuambia: "Wewe mwanamke! Unajuwa vizuri kuwa ukizaa mtoto mwengine wa kike, nitakuua wewe na huyo utakayemzaa kisha nitawafukia kwenye shimo la pima sabiini na saba katikati ya msitu." Mkewe akaogopa sana. Alikuwa anajuwa yaliyowapata wake wenziwe sita waliopita kabla yake. Alikuwa anajuwa yaliyowapata watoto wa wenziwe waliozaliwa kwa kuzikwa wangali hai. Akamuomba Mungu amsaidie.

Mfalme Nguvumali naye akakusanya waganga na waganguzi kumuagulia mtoto atakayezaliwa. Wakafanya kazi kubwa kuiuliza mizimu yao lakini wote wakasema hawajui. Mimba ikakuwa na kufika mwezi wa tisa.

Hata usiku mmoja, Mfalme Nguvumali akaoteshwa ndoto na kusikia akiambiwa kuwa mkewe angelijifungua alfajiri ya siku hiyo. "Utapata mtoto mzuri wa kiume." Mfalme akafurahi sana mule ndotoni. Lakini kabla ndoto haijamalizika, sauti ikamuambia tena: "Usifurahi bure. Huyu mtoto ndiye atakayekuja kukuuwa wewe na kisha kumuoa mkeo, ambaye ni

mama yake."

Mfalme akashituka kutoka usingizini na kukimbilia moja kwa moja kwenye chumba cha mkewe. Alipofika akakuta kweli mkewe ameshajifungua mtoto wa kiume. Mke wake akatabasamu kwa furaha alipomuona mumewe. Akamuambia: "Sasa tumepata mtoto uliyekuwa umkitaka siku zote. Lakini mbona huna furaha?" Mfalme akamuhadithia mkewe ndoto yake aliyooteshwa. Mke wake akahuzunika sana, lakini akamuambia hiyo ni ndoto tu.

Mfalme akang'aka kwa ukali: "Hapana. Haikuwa ndoto tu. Ulikuwa ni ujumbe. Sasa lazima nichukuwe hatua. Na hatua yenyewe ni kuwa huyu mtoto lazima nimuuwe. Tutapata mtoto mwengine kama tulivyopata huyu, ila huyo hatokuja kuniua na kukuoa wewe."

Mke wake akalia sana. Lakini amri ya Mfalme Nguvumali ilikuwa ndio amri ya mfalme, hivyo lazima itekelezwe. Mfalme Nguvumali akachukuwa upanga wake na kumpiga mtoto wake kifuani karibu na moyo. Kisha bila ya kumtazama, akachukuwa maguo na kumvungavunga, akaenda kumtupa katikati ya msitu. Kwa yeye na mke wake, huo ndio ukawa mwisho wa kitoto chao cha kwanza cha kiume ambacho walikuwa wakikisubiri kwa hamu.

Lakini kumbe kule msituni kukatokea kibibi kimoja kilichokuwa kinaokota chanja za kuni machakani nyakati za asubuhi. Mara kibibi hicho kikasikia sauti ya kitoto kichanga inatokea kwenye chaka mojawapo. Alipokwenda akakuta maguo yamezogwazongwa na kuroa damu. Akayazongowa na ndani yake akakiona kitoto kichanga kimerowa damu, lakini bado kingali hai. Akakichukuwa na kukipeleka nyumbani kwake. Akakisafisha vizuri na kuliona jeraha lake kubwa kifuani, lililokaribia kugusa moyo yake. Akakishona kwa uzi na sindano, kisha akakwangura nongo za mlango na kumbandika yule mtoto

kwenye jeraha lake. Kisha akakifunga kwa pindi la kanga yake. Akawa anakinyonyesha kwa kukikamulia maziwa ya mbuzi wake mmoja aliyekuwa naye.

Siku zikapita. Kile kitoto kikawa kinapona jeraha lake na kukuwa. Kikakuwa kikawa kikubwa. Akakipa jina la Shujaa. Shujaa aliyeyashinda mauti. Shujaa aliyeyakunjulia mikono maisha.

Shujaa akawa shujaa kweli. Akakuwa akiwa kijana jabari mwenye nguvu na ujasiri mkubwa. Kwenye mambo yote alikuwa ndiye wa kwanza. Michezo. Masomo. Kazi. Hata mara moja akateuliwa na wakuu wa kijiji chao kuongoza jeshi la vijana kukilinda kijiji chao dhidi ya majeshi ya Mfalme Nguvumali ambayo yalikuwa yamekuja kuwahamisha kwa nguvu ili Mfalme huyo apate shamba la kufuga wanyama wake.

Shujaa akashinda mapigano yale, lakini Mfalme Nguvumali aliposikia kuwa majeshi yake yameshindwa, akatuma kikosi chengine. Nacho kikashindwa. Akatuma na chengine na chengine hadi vikafikia vikosi sita. Vyote vikawa vinashindwa. Hata kikosi cha saba akaamua yeye mwenyewe kuongoza mapambano.

Mfalme Nguvumali akakusanya makamanda wake wa ngazi za juu pamoja na wanajeshi maalum waliowekwa kukabiliana na hali ya dharura tu. Akamuaga mkewe akimuambia: "Mke wangu, kwenye kijiji cha Mapokoroni kumetokea kijana shujaa na mbabe. Ameongoza wapiganaji wa kijiji chake kuyashinda majeshi yangu. Sasa nakwenda mwenyewe kwenda kumkamata na kumuua huyo kijana."

Mkewe akamsihi sana mumewe asiende vitani na akubali tu kuiwacha ardhi ya wanakijiji hao. Akamuambia hakuwa na haja ya yeye mfalme mzima kuondoka kwenye kiti chake cha enzi kwenda uwanja wa mapambano, kupigania kijipande kidogo tu cha ardhi ya kufugia wanyama. Lakini Mfalme Nguvumali

alijuilikana kwa ujabari wake vitani, na aliamini kuwa vita vile angelikwenda kushinda na kupata anachokitaka.

Hivyo Mfalme Nguvumali akaenda uwanja wa mapambano. Vita vikawa vikali sana. Kila upande ulikuwa na nguvu na mashambulizi yalikuwa makubwa. Hatimaye kila upande ulikuwa umepoteza nusu ya wapiganaji wake. Nusu kutoka upande wa kijana Shujaa na pia nusu ya wapiganaji wa Mfalme Nguvumali walikuwa wameuawa. Mapigano yakaendelea hadi jioni ya siku ya kwanza. Yakasimama kwa kuupisha usiku wa siku hiyo na kurejea tena asubuhi ya siku ya pili, na ya tatu na ya nne, na ya tano na sita.

Hata siku ya saba, jeshi la Mfalme Nguvumali likawa limezidiwa sana nguvu na kwa mara ya kwanza kijana Shujaa na Mfalme Nguvumali wakakabiliana uso kwa uso. Wakarushiana panga kwa ufundi na ustadi mkubwa. Mfalme Nguvumali akafanikiwa kuirarua nguo ya chuma ya Shujaa na kuiangusha chini. Hapo Mfalme akaona jeraha kubwa kifuani mwa yule kijana. Moja kwa moja yakamjia maneno aliyowahi kuoteshwa kwenye ndoto. Akautupa upanga wake chini na akapiga kelele kwa nguvu kumuambia yule kijana: "Tafadhali simamisha mapigano. Mimi ni baba yako!" Lakini wapi! Alikuwa amechelewa. Tayari dharuba ya nguvu kutoka misuli iliyojaa ya kijana Shujaa likawa limeshaikaribia shingo yake. Upanga mkali ukaikata shingo ya Mfalme Nguvumali. Kichwa pake, kiwiliwili pake.

Mfalme akawa ameuawa. Ufalme wake umeporomoka. Moja kwa moja kijana Shujaa ndiye akatawazwa rasmi kuwa mfalme wa nchi ya Majaaliwa. Na kwa kuwa mila zilisema endapo mfalme ameshindwa kwenye vita na raia wa nchi yake, shujaa wa kwenye vita ndiye anayekuwa mfalme na anarithi kila kilichomilikiwa na mfalme huyo, basi kijana akarithi mambo yote akiwamo mke wa mfalme.

Usiku wa siku ya mwanzo kulala kwenye jumba la kifalme na mke aliyemrithi, kijana Shujaa alivua nguo yake ya juu na kusimama mbele ya mke huyo mpya. Ghafla yule Malkia akaanguka na kuzimia. Alipotiwa maji na kuinuka, akamuita: "Masikini mwanangu. Yaliyosemwa na mizimu yote yametimia."

"Yapi hayo?" Akauliza kijana Shujaa. Ndipo yule Malkia akasimulia mkasa mzima tangu mwanzo hadi mwisho. Kijana kusikia hivyo akalia sana na kujigaragiza chini. Kumbe aliyemuua alikuwa baba yake. Kumbe nusura alale na mama yake mzazi. Akataka kujuta kwa kila kitu.

Lakini kabla hajajutia yote hayo, akainuka mzee mmoja wa busara kwenye baraza la ufalme, akasema: "Baba yako alilipwa kwa yale aliyokuwa ameyafanya. Aliwauwa wanawake sita na watoto wao wachanga sita wa kike, ambao walikuwa dada zako kwa sababu ya kutaka kupata mtoto wa kiume. Usijute. Wewe ulitumwa na Mungu kuja kuumaliza utawala katili wa baba yako. Wewe sasa ni mfalme wetu ambaye tangu awali ulikuwa uwe mfalme wetu, lakini kama yasingelitokea haya, basi hata nawe ulikuwa usiwepo. Jitihada haiondoshi kudura ya Mungu."

Kijana Shujaa akayapokea maneno hayo ya faraja kwa moyo mkunjufu. Na kuanza hapo akaenda kumchukuwa mama yake aliyemlea kule kijijini. Watu wa kijiji chake wakapata heshima kubwa ya kuunda na kuongoza jeshi la nchi nzima ya Majaaliwa. Yeye na mama zake wawili wakaishi kwenye jumba la mfalme naye akiwa mfalme. Akaowa mwanamke mrembo, wakazaa watoto, wakajukuu, wakatukuu, raha mustarehe daima dawamu.

HADITHI YA NNE

Mwisho wa Ubaya Aibu

AMA kweli mwisho wa mtu mwenye kuwatendea wengine ubaya, huwa ni aibu. Zamani za kale, waliishi marafiki wawili wakubwa sana, Juha na Bunuwasi. Wenyewe waliishi pamoja kwa kupendana na kusaidiana kwa kila jambo.

Lakini marafiki hawa walikuwa na tafauti moja kubwa: Juha alikuwa na umbile kubwa la miraba minne, ila hakuwa na maarifa sana, ilhali Bunuwasi alikuwa na umbile dogo sana, ila alikuwa na akili nyingi sana. Kwa hivyo, mahala pa kutumia nguvu nyingi za mwili, Juha alimsaidia Bunuwasi na pale palipohitajika maarifa ya kiakili, Bunuwasi alimsaidia Juha.

Kwenye mji wao aliishi tajiri mmoja aliyeitwa Bwana Nakioze. Alifahamika kwa uchoyo na uroho. Hakuwa akitoa sadaka wala msaada kwa masikini, bali alikuwa anajikusanyia fedha na mali nyingi kwa njia za dhuluma na kuwapunja watu katika biashara zake.

Siku moja, Juha alikuwa na njaa sana, lakini hakuwa na chakula wala pesa za kununulia chakula cha kutosha. Mkobani mwake alikuwa na mkate mmoja tu. Katika kuhangaikahangaika kwake kutafuta kazi ili apate pesa za kununua nyama ya mchuzi, akasadifu kupita karibu na nyumba ya Bwana Nakioze. Hapo akasikia harufu nzuri ya machopochopo na vikorombwezo.

Jikoni kwa Bwana Nakioze kulikuwa kunapikwa chakula kizuri sana. Mtaa mzima ukawa unapata habari kuwa leo kunapikwa chakula kitamu kutokana na hiyo harufu ya vikorombwezo. Juha akaona sasa amepata mahala pa kula mkate wake, lakini alikuwa anajuwa kuwa Bwana Nakioze ni mtu asiye na huruma wala asiyependa kusaidia watu. Hivyo hakujisumbua kugonga mlango na kuomba mchuzi, badala yake akatoa mkate

wake mfukoni, akakaa kitako na kuanza kula mkate huo huku akisikizia harufu ya mchuzi puani. Akala mpaka akamaliza mkate wake, kisha akanywa maji akaondoka.

Jioni akamuendea Bwana Nakioze nyumbani kwake. Akamuambia: "Nimekuja kukushukuru kwa ukarimu wako mkubwa kwangu leo, Bwana Nakioze."

"Ukarimu gani huo, wakati mimi nawe hatujaonana kwa siku kadhaa?" Akauliza Bwana Nakioze.

Juha akasema: "Mchana nilipita hapa karibu na nyumba yako. Nikasikia harufu nzuri ya mchuzi inakorombwezwa. Mimi nilikuwa na njaa sana, lakini nilikuwa nimeweza tu kununua mkate bila supu wala maharage. Basi nilipofika hapa, nikakaa kitako, nikatoa mkate wangu. Nikala bukheri-khamsa-wa-ishirini. Nikashiba. Kisha nikanywa maji, nikaondoka. Sasa nikasema madhali umenitendea fadhila, bora nije nikushukuru."

Hapo hapo, Bwana Nakioze akaona amepata sababu ya kumkamua Juha fedha zake. Akaruka: "Alaa kumbe ndio maana leo nikakuta chakula changu si kitamu eti? Nikamuuliza mke wangu kumekuwaje huko jikoni, akaniambia hajui. Kumbe wewe ndiye uliyeichukua ladha yote ya chakula changu. Sasa itabidi unilipe! Ama unilipe fedha za gharama yote ya chakula au unilipe mbuzi wangu mzima nilomchinja kwa mchuzi."

Juha akapigwa na butwaa. Hakujuwa kuwa dhamira yake ya kwenda kushukuru takrima ya harufu ya mchuzi wa Bwana Nakioze, ingeligeuka deni. Na kila mtu alikuwa anamjuwa Bwana Nakioze alivyokuwa akipenda mali na alivyokuwa mtu wa ghiliba, uroho na dhuluma. Lakini Juha hakuwa na akili za kuweza kuzozana naye. Akaondoka pale shingo begani.

Akamtafuta rafiki yake Bunuwasi kumuomba msaada. Bunuwasi akamuambia: "Rafiki yangu, Juha, wala usiwe na wasiwasi. Jambo dogo sana hili. Mimi ninazo pesa. Sasa twende

sokoni tukanunue mbuzi tukamlipe Bwana Nakioze."

Wakaondoka wakaenda kununua mbuzi sokoni na kisha wakafika nyumbani kwa Bwana Nakioze. Bunuwasi akasema: "Bwana Nakioze tumekuja kukulipa gharama ya harufu ya mchuzi wako ambao leo rafiki yangu Juha aliitumia kula mkate wake. Lakini kabla hatujafanya malipo haya, tunataka waletwe mashahidi saba washuhudie tunavyolipana."

Bwana Nakioze akafurahi kuwa amefanikiwa kwenye mpango wake wa kumdhulumu Juha. Haraka haraka akaita mashahidi aliotakiwa na Bunuwasi. Mashahidi walipofika, Bunuwasi akamuuliza. "Je, unataka kulipwa fedha taslimu au unataka kulipwa mbuzi?"

Hapo hapo akabadilisha kauli yake ya mwanzo, akasema: "Vyote viwili lazima anilipe, kwa sababu mwenyewe amekiri kuchukua harufu ya chakula changu, ambacho kilikuwa ni mchuzi wa mbuzi na wali wa nazi. Sasa fedha ni kwa ajili ya wali na mbuzi ni kwa ajili ya mchuzi."

Bunuwasi akakubali. Kisha akamuambia Juha aoneshe namna alivyoichukua ladha ya chakula cha Bwana Nakioze. Juha akaonesha mbele ya watu wote jinsi alivyokuwa amekaa karibu na dirisha la jikoni na akawa anakula mkate wake kwa kutegeshea harufu ya chakula kinachopikwa jikoni humo. Mashahidi wakaduwaa, lakini hawakusema neno.

Alipomaliza, Bunuwasi akamuambia Bwana Nakioze: "Sasa tunakulipa kama vile ambavyo rafiki yangu alichukuwa kutoka kwako. Sawa?" Bwana Nakioze akajibu ni sawa. Bunuwasi akampiga kikofi kidogo yule mbuzi, naye mbuzi akalia: "Meee! Meee! Meee!"

Bunuwasi akamuuliza Bwana Nakioze: "Haya, umeshachukuwa mbuzi wako?" Bwana Nakioze akasema angelimchukuwaje wakati bado alikuwa mikononi mwa

Bunuwasi. Bunuwasi akamuuliza: "Si umeusikia mlio wake?" Akajibu ndio. "Basi chukuwa huo mlio kwa sababu rafiki yangu Juha naye alichukuwa harufu ya mchuzi wa mbuzi."

Watu wote wakamcheka na kumtoa maanani kabisa Bwana Nakioze. Wakamuambia kama mtu anamaliza ladha ya chakula kwa kusikiliza harufu na anapaswa kulipa chakula chote, basi naye ni sawa kuchukua sauti ya mlio wa mbuzi na ikawa amemchukuwa mbuzi mwenyewe.

Bwana Nakioze akaona haya sana kwa kutahayarishwa na Bunuwasi. Akamuomba radhi Juha na watu wote wa mjini pao ambao kila siku alikuwa akiwafanyia hila ile na hii za kuwadhulumu. Mwisho akaamua kuigawanya mali yake yote kwa masikini na watu wasiojiweza. Na yeye akabadilika maisha yake. Akawa mfanyabiashara mzuri, anayependa kuwasaidia watu na asiyewafanyia dhuluma. Watu wakampenda, na yeye akawapenda. Wakaishi raha mustarehe kwa maisha yao yote yaliyobakia.

HADITHI YA TANO

Akili Nyingi Mbele Kiza

WASWAHILI husema akili nyingi mbele kiza. Hapo zamani za kale, alitokea mkulima mmoja aliyeishi na kila aina ya wanyama na ndege wa kufugwa shambani kwake. Kuku, bata, paka, mbuzi, ng'ombe, punda, njiwa, kanga, na wengine. Ikatokea msimu mmoja wa ukame sana. Mvua zikaadimika. Miti na mimea ikakauka. Maji pia yakawa shida kupatikana.

Lakini ndani ya shamba lake mulikuwa na kisima cha chemchemu ambacho hakikukauka kutokana na ukame huo. Maji yakawa yamepungua tu. Kuweza kupata maji ya kutosha, mkulima akapanga kuyawacha yajae usiku kucha na anachota mchana kutwa.

Akafanya hivyo kwa kipindi kidogo na akawa anapata maji ya kutosha kwa ajili yake na wanyama wake. Lakini punde maji yakawa yanaanza kupungua, na siku nyengine inafika asubuhi hayamo kabisa kwenye kisima. Mkulima akamuuliza ng'ombe wake: "Mbona siku hizi maji hayapatikani kisimani licha ya kuyawacha usiku mzima yajae?" Ng'ombe akajibu hajui ni kwa sababu gani!

Kisha akamuuliza mbwa, kisha punda, mbuzi, bata, kuku, kanga, njiwa, alimradi wanyama na ndege wote aliokuwa anaishi nao walikuwa hawajui. Wakasema kwamba sasa waweke ulinzi wa zamu, kila usiku mnyama au ndege mmoja atakaa kulinda kisima ili maji yasitekwe.

Siku ya kwanza akakaa punda kulinda kisima. Kufika usiku wa manane, punda akasikia mtu anakujia kisimani. Akamuambia: "Wewe ndiye unayekuja kuiba maji yetu. Leo nimekukamata!"

Kumbe alikuwa ni sungura amekuja na ndoo zake kuchota

maji. Sungura akamuambia: "Mimi nimekuletea magunia mawili ya mtama. Njoo uone."

Punda akaenda akaona kweli kuna magunia ya mtama. Akaanza kuula huku sungura anachota maji. Kutahamaki, maji yamemalizwa kisimani na sungura ameshakimbia. Asubuhi alipouilzwa na wenzake imekuwaje, akasema usingizi ulimpitia na hivyo hakumuona mwizi wa maji yao.

Siku nyengine akawekwa paka. Sungura alipokuja, akamletea vichwa vya samaki. Paka akala vichwa vya samaki, akamuacha sungura akachota maji akaondoka.

Siku nyengine akawekwa mbwa. Sungura akamletea mifupa. Mbwa akamuachia maji ayachote. Naye pia akawaambia wenzake usingizi umemuiba.

Siku nyengine akawekwa mbuzi. Sungura akaja na majani. Mbuzi akala majani. Sungura akachota maji.

Hata siku ya saba, mkulima akawaambia wanyama wake: "Nyote mumeshindwa kumkamata mwizi wa maji yetu. Sasa munaona karibuni tutakuwa hatuna tena maji hata kidogo. Leo nitamuweka mlinzi wangu wa mwisho. Na hatakuwa mmoja kati yenu."

Mkulima akaenda zake msituni akagonga utomvu wa mpo, hata akapata mwingi akatengeneza sanamu la mtu kwa kutumia udongo kisha akalizungusha urimbo mwili mzima. Jua lilipozama, akaenda akaliweka lile sanamu la urimbo karibu na kisima.

Kama kawaida yake, ilipofika usiku wa manane sungura akaja. Alipoangaza kisimani akamuona kama mtu amesimama. Akasema: "Ohoo rafiki yangu mkulima. Leo umekuja mwenyewe lindoni."

Sungura akasikia kimya. Hakujibiwa. Akamuita tena:

"Ohoo bwana mkulima. Habari za siku nyingi?" Tena kimya. Akamkaribia yule aliyedhani ni mtu. Akamuambia: "Basi tusalimiane" akanyoosha mkono, mara ukanasa. "Aaa niwache... Mimi siye ninayeiba maji yako. Mimi nimepita tu. Mimi sinywi maji kabisa..." Sungura akalalamika na kuanza kulia. Lakini lile sanamu la urimbo limenyamaza kimya tu.

Alipoona hajibiwi na ameshalia sana, sasa sungura akaanza kutoa vitisho: "Nimeshakwambia uniwache. Niwache au nitakupiga kibao kwa mkono huu wa pili." Sanamu liko kimya. Sungura akarusha mkono wa pili kifuani kwa sanamu. Nao ukaganda.

"Alaa, unajifanya wewe mjanja. Umenikamata na huu mkono wa pili. Kwani mguu sina?" Akarusha teke. Nalo pia likaganda. Sungura akazidi kukasirika na kusema: "Kwani mguu wa pili sina?" Akarusha teke la pili na mguu huo nao pia ukanasa. Mwisho akasema tena: "Umekamata miguu na mikono yangu, kwani kichwa sina?" Akamrushia kichwa. Nacho pia kikanasa.

Hata asubuhi ilipofika, mkulima akaja na wanyama wake wote kumshuhudia sungura alivyonasa kwenye sanamu la urimbo. Wote wakasema: "Wewe ndiye mwizi wa maji yetu."

Mkulima akamnasua kisha akamfunga kamba. Akamuita mtoto wake. Akamuambia: "Mchukuwe huyu sungura, mpeleke kwa mama yako. Muambie yule jogoo alomfunga asubuhi kwa ajili ya kumchinjia mgeni amuwache. Sasa amchinje huyu sungura. Ampike. Kisha sehemu moja aweke akiba. Sehemu moja mule nyinyi. Sehemu iliyobakia atuwekee mimi na mgeni."

Mtoto akaondoka kwa furaha na sungura wake mkononi. Njiani akawa anaimba:

"*Sungura, ugali, na mgeni,*
Mgeni, ugali na sungura,
Ugali, sungura na mgeni."

Kisha akawa anawacha kuimba, anacheza na kurumbiza na panzi na vipepeo anaowakuta njiani. Karibu na kufika nyumbani pao, sungura akamuuliza yule mtoto: "Vile baba yako amekuambia nini?"

Mtoto akajibu: "Ameniambia nimuambie mama amuachie yule jogoo na sasa akuchinje wewe sungura. Kisha sehemu moja amuwekee baba anakuja na mgeni na iliyobakia tukule sisi na ugali."

Sungura akamuambia: "Wewe umeshakosea. Baba yako amekuambia kuwa amekupa mimi mgeni sungura unipeleke kwenu. Ukamwambie mama yako amchinje yule jogoo mkubwa. Kisha apike ugali. Anikaribishe mimi mgeni wake. Yeye atarudi jioni."

"Kumbe. Basi nilishasahau." Yule mtoto akajibu, kisha akaanza tena kuimba:

"Mgeni sungura, jogoo ugali
Ugali jogoo, mgeni sungura
Sungura mgeni, ugali jogoo."

Mpaka akafika nyumbani kwao. Alipofika akamueleza mama yake kama alivyoelezwa na sungura. Sungura akapikiwa kuku kwa ugali, akala kisha huyo akaaga kwenda zake.

Mkulima aliporudi akauliza: "Uko wapi ugali wangu na mchuzi wa sungura?" Mke wake akamuambia mtoto wao alisema baba ameagiza jogoo mkubwa achinjiwe mgeni sungura, na sehemu kubwa apewe mgeni wao. Naye amefanya hivyo.

Mkulima akatoka na upinde wake mbio kumfukuza sungura. Sungura akatoronyoka mabio. Hadi leo mkulima anamfukuza sungura ambaye naye mpaka leo anamkimbia mkulima.

HADITHI YA SITA

Mtaka Nyingi Nasaba Hupata Mwingi Msiba

WAZEE walisema mtaka nyingi nasaba, hupata mwingi msiba. Hapo zamani za kale, nyoka na jongoo walikuwa marafiki wakubwa. Katika siku hizo, nyoka hakuwa na macho lakini alikuwa na miguu, na jongoo hakuwa na miguu lakini alikuwa na macho.

Urafiki wa nyoka na jongoo haukuwapendeza wanyama wengine ambao walikuwa wakiamini kuwa nyoka hakuwa rafiki mzuri. Mara nyingi walikuwa wakimnasihi jongoo aachane na rafiki huyo. Lakini jongoo alikuwa hakubali na badala yake urafiki wake nyoka ukazidi kuimarika.

Wenyewe walikuwa wanaongozana kila mahala. Kila alipo nyoka, ungelimkuta pia na jongoo na kadhalika alipo jongoo alikutikana nyoka. Walikuwa wanasaidiana. Nyoka mwenye miguu akimbeba jongoo ambaye hakuwa na miguu. Jongoo mwenye macho alikuwa anamuongoza nyoka njia, kwa kuwa nyoka hakuwa na macho. Jongoo pia alikuwa anamsimulia rafiki yake nyoka kila jambo ambalo analiona, ili asipitwe na kitu.

Wakipita kwenye miti, jongoo anamuambia wamepita chini ya mti gani na umekaa vipi na matunda yake yakoje. Wakikutana na mnyama mwengine, jongoo anamuambia nyoka ni mnyama gani, ana ukubwa gani na anaelekea wapi. Alimradi urafiki wao ulinoga.

Siku nyingi zikapita na marafiki hawa wawili wakaendelea kuishi kwa kutegemeana na kusaidiana. Wakienda safari zao, wakifanya mambo yao, wakijumuika kwenye mikusanyiko na wanyama wenzao wakiwa pamoja. Ambari na Zinduna ndivyo walivyokuwa, licha ya wanyama wengine kumsema jongoo kwa urafiki huo.

Siku moja, nyoka akaalikwa harusi ya mtoto wa mfalme. Hata hivyo, jongoo hakupewa mualiko wa shughuli hiyo. Nyoka akamuambia aliyemualika kwamba asingeliweza kwenda kwa sababu yeye hana macho ya kuona jambo lolote, isipokuwa ikiwa ataweza kwenda na rafiki yake jongoo. Mwana Mfalme akamuambia bahati mbaya nafasi zilikuwa zimejaa na isingeliwezakana kuwaalika wageni zaidi.

Nyoka na jongoo wakaingiwa na unyonge. Hawakuzowea kuhudhuria shughuli yoyote ile bila kuwapo pamoja. Lakini ile ilikuwa ni harusi ya mwana mfalme. Lazima ingelikuwa na mambo mengi ya kuvutia: ngoma, michezo, vyakula na vinywaji. Ilikuwa shughuli ambayo kila mnyama alitamani aalikwe na ahudhurie. Haikuwa ya kukosa.

Nyoka akamuambia jongoo: "Rafiki yangu jongoo, leo nataka nikuombe jambo kubwa."

Jongoo akajibu: "Jambo gani hilo?"

Nyoka akasema: "Uniazime macho yako niende harusini. Wewe nitakuachia miguu yangu mpaka nitakaporudi."

Jongoo akamuuliza: "Sasa nikikupa macho na wewe ukanipa miguu, wewe utafikaje huko harusini?"

"Nitawaomba wengine waliolikwa na wenye miguu wanichukuwe."

Kutokana na urafiki wao wa muda mrefu na umuhimu wa harusi hiyo, jongoo akakubali. Akamuazima nyoka macho yake na yeye akachukuwa miguu hadi hapo nyoka atakaporejea.

Basi nyoka akachukuwa macho ya jongoo, akajibandika. Vile kuyavaa tu akaanza kupiga makelele kwa kila anachokiona. Kufika kule harusini, kila kitu alichokiona alikuwa anakishangaa na kukistaajabia. Kila aliyemuona, alikuwa anamfurahikia. Kwa mara ya kwanza akawa ameyaona mambo yote aliyokuwa

akihadhithiwa na jongoo na mengine ambayo hata jongoo hajawahi kuyaona. Ngoma, michezo, muziki, mapambo, bibi na bwana harusi wa kifalme na kila kitu.

Nyoka akawa anarukaruka kwa furaha. Badala ya kuwa wenzake walikuwa wamembeba, sasa akawaomba wamshushe chini ajaribu kutambaa mwenyewe. Na naam, nyoka akaanza kutambaa kidogo kidogo, kuingia hapa na kule. Mara akajikuta anaweza kutambaa kwa kasi kubwa. Akatembelea jumba lote la mfalme na bustani zake. Alimradi nyoka alifurahi sana.

Harusi ilipomalizika, ukawa ni wakati wa kurejea nyumbani kwenda kurejesha macho ya jongoo na yeye kuchukuwa miguu yake. Lakini kutokana na furaha kubwa aliyoipata kwa kuona kwa mara ya kwanza, nyoka akabadilisha moyo wake.

"Mimi siwezi tena kurejea kwenye kutokuwa na macho. Siwezi kukosa tena utamu na raha za kuona mambo yote haya niliyoyaona. Kumbe rafiki yangu jongoo alikuwa anafaidi." Kisha akaamua kukimbia.

Kule nyumbani kwake, jongoo akasubiri. Akangojea. Usiku ukapita. Asubuhi ikaingia. Mchana. Jioni. Siku ya kwanza. Ya pili. Ya tatu. Ya nne.... Nyoka hakutokea. Akaachwa na miguu mingi ya nyoka, lakini macho yake mawili akawa amenyang'anywa na rafiki yake. Na kwa kuwa haoni, akaanza kutoka nyumbani mwake akidamadama na kugogosagogosa kumtafuta nyoka. Akawa anapita kila mahala, huku akijigongagonga kumtafuta nyoka.

Mpaka hivi leo jongoo anamtamfuta nyoka ampe miguu yake, naye achukuwe macho yake na nyoka anaendelea kukimbia kila akisikia chakarachakara ya kitu, akidhani jongoo amefika kumnyang'anya macho yake.

HADITHI YA SABA

Haraka Haraka Haina Baraka

ZAMANI chura alikuwa mrembo mwenye sura nzuri, ngozi nyororo na sauti laini, lakini kila siku alikuwa haridhiki nayo. Alitumia kila aina ya vipodozi na madawa ya urembo kujikwatua ili ngozi yake ing'are zaidi. Alikuwa hatosheki hata kama amependeza vipi. Alikuwa haamini kuwa kweli yeye ni mrembo.

Basi ikawa kila mnyama na mdudu anayekutana naye, anamtaka amuelezee mbinu zaidi za kujiremba. Tangu wadudu watambaao hadi warukao, wanyama wa ardhini na samaki wa pwani. Alimradi hakuacha kiguu na njia kwenda kwa huyu akirudi kwa yule kutaka kujuwa namna za kujirembesha.

Siku moja jioni akakutana na jongoo aliyekuwa anatokea safari zake. Chura akamsimamisha: "Mwenzangu jongoo, leo nataka nikuulize hasa."

Jongoo akajibu: "Haya niulize!"

"Hivi hasa, ni ipi siri ya urembo wako? Mbona wewe kila siku unang'ara hivyo?"

Jongoo akatabasamu, kisha akamuambia chura kuwa angelikuja kumuambia siku nyengine.

Siku zikapita, na kila mara chura akimuona jongoo akawa anamuuliza swali lile lile la siri ya urembo wake. Hata siku hiyo, jongoo akamualika chura nyumbani kwake ili akampe siri ya kutakata na kupendeza kwake.

"Basi mimi rafiki yangu chura, kawaida yangu huenda kisimani jioni, wakati watu wote wameshaondoka....."

Kabla hajamaliza, chura akarukia kuuliza kwa pupa: "....

ukishafika unajitumbukiza kisimani?"

Jongoo akamuambia Chura: "Hebu ngojea basi niendelee kukuhadithia...."

Chura akajibu: "Kumbe bado? Haya endelea..."

Jongoo akaendelea: "Basi nikishafika kisimani huteka maji yale yaliyotulia kabisa...."

Kabla hajamaliza, chura akarukia tena: "...kisha unajitia kwenye ndoo ya maji?"

Jongoo akamuambia tena chura: "Hapana sijitii kwenye ndoo ya maji, lakini niwachie kwanza nimalize kukuelezea ninachofanya."

"Kumbe bado? Haya endelea..."

"Nikimaliza kuteka maji, nayachukuwa kwenye mtungi wangu hadi nyumbani..."

"... Ukifika nyumbani unakoga kwa sabuni na harita, enh?" Chura akarukia tena.

Jongoo akamuambia tena chura: "Sasa mbona husubiri nikamaliza?"

Chura akasema: „"Kumbe vile bado? Basi endelea..."

Jongoo akaendelea kumueleza, lakini kila alipokuwa akisema maneno mawili matatu, chura alikuwa anarukia katikati na kukamilisha maelezo ambayo bado Jongoo hata hajayasema.

Hata kufika sehemu ya kuchemsha maji, jongoo akapandwa na hasira kwa kuchoshwa na papara za chura. "Sasa nikishamaliza kukoleza moto, huwa nayateleka maji kwenye sufuria kubwa..."

"Kisha ukaruka ukaingia mumo?"

Jongoo akamuambia tena: "Subiri kidogo"

"Haya endelea..."

"Yale maji nayangojea hadi yachemke vizuri..."

"Kisha unaruka unaingia mumo?"

"Nimekwambia subiri nimalizie..."

"Samahani rafiki yangu Jongoo, nilidhani unakoga sufuria la maji likiwa jikoni. Haya endelea..."

"Maji yakishachemka, huwa nalitegua lile sufuria na kuliweka chini...."

"Ahaa kumbe... unajirusha kwenye sufuria wakati umeshalishusha chini?" Akarukia tena chura. Safari hii, ghadhabu za Jongoo zilikuwa zimeshazidi. Kwa hasira, akamuambia chura: "Ndio hivyo hivyo. Haya nenda zako!"

Chura akaondoka kwa furaha, akiamini kuwa kuanzia siku hiyo ameijuwa siri ya jongoo kuwa na ngozi nyororo. Akakimbilia nyumbani kwake, akachukuwa hando kuelekea kisimani jioni, akachota maji na kwenda nayo nyumbani kwake. Akawasha moto na kuinjika maji jikoni. Maji yalipokwishachemka, akayaepua na haraka haraka akajirusha kwenye sufuria la maji moto.

Lo! Akaungua. Akatoka haraka na kujiangalia kiooni, akajiona ana ngozi yenye machunechune kwa kuungua na maji moto. Ndio maana hadi leo, chura ana ngozi yenye machunechune. Ndiyo maana tukaambiwa haraka haraka haina baraka.

HADITHI YA NANE

Mwanadamu Hatosheki

KAWAIDA ya mwanaadamu huwa hatosheki hata akipewa nini. Hapo zamani za kale alikuwapo bwana mmoja ambaye kazi yake ilikuwa ni kuchimba mawe majabalini na kuyauza kwa wajenzi mjini. Alifanya kazi hii kwa siku nyingi, mpaka akajiona amechoka. Watu wengi walimjuwa na yeye aliwajuwa na akawa anatafuta msaada wa watu hao kuacha kazi yake ya kuchimba mawe ili afanye kazi ambayo haitahitaji kutumia nguvu na wakati mwingi.

Lakini akahangaika sana bila mafanikio. Siku moja wakati amelala, akashituka katikati ya usiku na kumjia wazo. Akasema: "Mimi ni mja wa Mungu. Na nimetumia umri wangu wote kufanya kazi kwa mikono yangu ili nipate riziki yangu na watoto wangu. Sijawahi kuiba. Lakini sasa nimechoka kufanya kazi hii, nawe Mungu hujataka kunijaalia kupata kazi nyengine. Sasa kuanzia kesho mimi sifanyi kazi. Wewe sasa uniletee chakula ndani mwangu."

Kweli, alipoamka asubuhi akakuta ukumbini pake pamejaa chakula. Wakala familia nzima mpaka wakashiba. Siku ya pili hivyo hivyo. Ya tatu. Ya nne. Hadi ikafika siku ya saba. Chakula kikawa kinajaa kila siku nyumbani mwake. Hakuwahi kutoka nje hata siku moja kwa siku zote hizo. Siku hiyo ya saba, akasikia zogo kubwa nje ya nyumba yake. Alipochungulia akaona watu wamekusanyika mitaani wanashangiria. Akamtuma mwanawe akaangalie na aje kumueleza kuna nini. Mtoto wake akaenda na akarudi, akamuambia baba yake: "Baba, huko nje kuna mfalme anapita. Shughuli zote za mji zimesimama na watu wamekaa kumsubiri."

Usiku wake, yule Mchimba Mawe akawaza: "Kwa siku saba mimi nimekuwa nimo ndani nakula nashiba na watoto

wangu. Nilidhani kuwa nimeshapata kitu kwenye dunia. Sina shida ya kuhangaika tena kupata riziki yangu. Nilidhani kupata riziki ndio kazi kubwa zaidi na riziki ndicho kitu kikubwa zaidi. Lakini kumbe bado kuna ukubwa kuliko huu. Ewe Mungu, mimi nilijituma kwa siku zote kwa uadilifu kuhudumia familia yangu. Nipe na mimi nguvu kubwa kama za mfalme. Watu wote wawe chini yangu."

Kweli, baada ya muda kidogo Mungu akamjaalia yule Mchimba Mawe akawa mfalme. Watu wote wakawa wanamuheshimu. Kila mahala anapita watu wanasimama. Hakuna linalofanywa kwenye nchi yake bila ya yeye kuamuru. Basi akaishi kwa miaka mwa kwanza kwenye hali hiyo, wa pili, wa tatu, wa nne, wa tano, wa sita, hadi ukafika mwaka wa saba.

Siku moja wakati anakwenda mitaani kuhutubia, jua kali likawa linawaka. Watu wakawa hawana raha ya kumpokea mfalme wao wala ya kukaa na kumsikiliza. Mfalme akaamini kuwa jua ndilo lenye nguvu kubwa zaidi kuliko ufalme wake. Akatamani naye angelikuwa jua. Usiku akamuomba Mungu amgeuze jua. Na ilipofika asubuhi, kweli, yeye akawa ndiye jua. Akaanganza dunia nzima. Kote tangu mashariki hadi magharibi, tangu kaskazini hadi kusini. Nguvu zake za ajabu zikaotesha na kukausha. Zikaanzisha na kumaliza. Bila ya jua, hapakuwa na maisha. Na jua hilo lilikuwa ni Mchimba Mawe. Alirusha miale yake kila alipokwenda. Lakini kuna siku alipotaka kurusha miale ya kumchoma mfalme mmoja, wingu zito la mvua likaja mbele yake na kuzuia miale ya jua kushuka ardhini. Siku hiyo akafikiria kuwa kumbe hata jua halina nguvu kuliko wingu la mvua. Ndiyo maana wingu hilo likamzuwia kufanya anavyopenda. Basi usiku wake, akamuomba Mungu yeye awe wingu la mvua. Mungu akamkubalia.

Basi akawa na nguvu kubwa. Za kunyesheza mvua hata siku saba mfululizo. Mito ikajaa, maziwa yakajaa, miji ikafurika, vijiji vikaghariki. Nguvu kubwa za ajabu. Lakini kitu kimoja

kikamshinda. Alishindwa kuporomoa majabali. Basi akaomba ageuzwe jabali. Mungu akamkubalia.

Akageuzwa kuwa jabali. Akaishi miaka mingi akihimili nguvu za chenye nguvu duniani. Jua likiwaka hadi likakaribia kutoa moto, lakini jabali halikuungua. Upepo ukavuma na kupindua kila kitu, lakini jabali likasimama imara. Mvua ilinyesha na kugharikisha kila kitu, lakini jabali likabakia vile vile. Akajiona kuwa kweli yeye ndiye imara zaidi kuliko chochote. Mwenye nguvu kuliko wenye nguvu wote.

Hata siku moja akasikia anagongwagongwa. Alipoangalia, akamuona mchimba mawe amekuja na nyundo na tindo yake. Anagongagonga. Ngo! Ya kwanza. Ngo! Ya pili. Ngo! Ya tatu... hata kufika ya nyundo ya saba, kibenzo cha jabali kikatoka. Ndipo jabali likatabahi kubwa hata nalo si jabari kuliko majabari. Kumbe pamoja na uimara wake, mbele ya Mchimba Mawe, jabali ni dhaifu.

Basi usiku huo akaomba arejeshwe kuwa Mchimba Mawe maana yeye ndiye mwenye nguvu kuliko wote hao wengine. Asubuhi akaamka akajikuta nyumbani kwake. Akachukuwa nyundo na tindo yake kuelekea kazini – kwenye kuchimba mawe.

HADITHI YA TISA

Bandu Bandu Hwisha Gogo

Zamani wanyama, ndege na wadudu wote walikuwa wanaishi kwenye kijiji kimoja na wakishirikiana kwa kila jambo. Wakilima, kuvuna, kupika na kula pamoja. Kila mmoja alikuwa akishiriki kwenye lile ambalo alikuwa analiweza. Mkubwa anafanya kubwa na mdogo anafanya dogo. Wa nchi kavu anafanya la nchi kavu, wa majini anafanya la majini. Alimradi kila mmoja alikuwa akiishi kwa ushirikiano na mwenzake na kutegemeana baina yao.

Lakini kuna wanyama na ndege wengine wadogo waliokuwa wakidharauliwa na wenzao wakubwa kwa sababu ya udogo wao na michango yao kwenye maisha yao kijijini. Ndege Gongole alikuwa mmoja wao. Udogo wake wa mwili na urefu wake wa mdomo vilimfanya aonekane kituko na wenzake. Wengine wakumuita mroho ndio maana mdomo wake ni mkubwa. Yeye akawajibu kama ni uroho, basi ningelikuwa na umbile kubwa. Maana nikishakula hicho chakula kingelikwenda mwilini kuurutubisha mwili wangu. Wengine wakamuita mtapitapi na msemaji ovyo ndiyo maana ana mdomo mkubwa na mwili mdogo. Alimradi Gongole alikuwa anataniwa na kudhihakiwa sana.

Siku moja usiku kijiji chao kikawa giza ghafla. Mwezi ulikuwa umetoweka angani. Mwezi ndio taa pekee waliyokuwa wanaitegemea kupata mwangaza ifikapo usiku. Wanyama, ndege na wadudu wote wakawa hawaonani. Kila mmoja anamgonga mwenzake wakati wa kutembea kwa kuwa ni giza tupu. Giza totoro. Kwa kuwa walikuwa hawajazowea kuwa na giza lile, hawakuwa na taa za akiba.

Hali ikaenda hivyo kwa siku ya kwanza, ya pili, ya tatu, ya nne, ya tano, ya sita. Hadi asubuhi ya saba wakakutana. Mfalme

wao, Simba, akasema: "Jamani usiku wa siku hizi umekuwa tafrani kubwa. Giza kubwa linakuwapo. Hakuna anayemuona mwenzake. Mwezi umepotea. Lazima wenzetu wanaoruka ufika anga za mbali waende wakautafute mwezi na waurejeshe."

Hilo likawa jukumu la ndege wakubwa wakubwa. Akaanza kuku. Akaruka mpaka juu ya paa la nyumba kisha akashindwa kuruka zaidi. Akarudi. Akawaambia wenzake: "Mwezi hauonekani kabisa. Nimeutafuta mote sikuugundua ulipo."

Siku ya pili akatumwa bata. Naye akaruka mpaka umbali wa kupita miti. Lakini akashindwa kuruka zaidi. Ilipofika jioni akarudi na kuwaambia kuwa mwezi hakuuona.

Siku ya tatu akatumwa korongo. Naye akaruka hadi masafa ya mbali zaidi ya wenzake, lakini akarudi bila kuuona mwezi.

Siku ya nne akatumwa kipanga. Naye hakuuona. Kisha akatumwa yangeyange, kisha mbiliwili. Alimradi ndege wote wakatumwa kwenda angani kuusaka mwezi lakini hakuna aliyeuona.

Siku moja akajitokeza Gongole. Akamuambia mfalme wa wanyama: "Mimi sasa nitakwenda kuutafuta mwezi." Ndege na wanyama wote wakacheka. Wakamuambia: "Wameshindwa tai, koho, mwewe, kipanga, na kila aina ya ndege wakubwa. Wewe kijidege kiduchu na domo lako kubwa utaweza nini? Ondoka hapa, usituletee upumbavu."

Gongole akaondoka kwa masikitiko. Lakini hakukoma. Siku nyengine akaenda tena kwa mfalme peke yake na kumuambia kuwa anataka apewe ruhusa ya kuusaka mwezi. Hakupewa. Akaondoka bila ya kusema kitu.

Hata siku moja, wakati wa usiku giza limetanda, ndege na

wanyama wakasikia sauti: "Ngo! Ngo! Ngo!" inatoka juu angani. Mara wakaona alama ya mwangaza kidogo. Wakaulizana hicho ni nini? Hawakuwa na jawabu.

Kumbe Gongole alikuwa ameamua mwenyewe kwenda angani kuusaka mwezi. Alipofika huko akaanza kugongagonga kila mahala. Alipogonga pa kwanza akaona panagongeka, akaongeza pa pili, pa tatu, pa nne. Hivyo hivyo. Kila anapogonga, anaona ishara ya mwangaza.

Kumbe ule mwezi ulikuwa umefunikwa na mawingu mazito magumu. Lakini mdomo mrefu wa Gongole ulikuwa ni mgumu zaidi ya yale mawingu. Akagonga. Akagonga. Akagonga, hadi mwisho pande lote la mawingu yaloufunika mwezi likamalizika na kijiji chao kikawa tena na mwangaza.

Ndege na wanyama wote wakafurahi. Gongole akashuka chini akapokewa kwa mapokezi makubwa. Hadi hivi leo Gongole anaendelea kugongagonga kila mahala alipo akidhani kwamba nako atauona mwezi mwengine ili wenziwe wamsifie na waache kumtania kwa mdomo wake mkubwa. Yeye anaamini kuwa bandu bandu yake inaweza kulimaliza gogo.

HADITHI YA KUMI

Siku ya Kifo cha Nyani, Miti Yote Huteleza

HAPO zamani za kale, mkuu wa ukoo wa tumbili, yaani Chifu Tumbili, aliwaita jamaa zake kuzungumza nao kuhusu kupungua kwa idadi yao kila kukicha. Mkutano wao ukagundua kuwa wengi wao wanauliwa kwenye mashamba ya binaadamu wanapokwenda kuiba mazao mashambani. Wakaamua kubadilisha mbinu na wakati wa kwenda kuiba mazao.

Wakaanza kwenda nyakati za jioni, wakati wakulima wakiwa wameshaondoka kurudi majumbani. Lakini wakafanikiwa mara ya kwanza tu, mara ya pili wanaadamu wakagundua na kuwavamia wakawapiga na kuwauwa wengi. Kisha wakaamua kwenda usiku. Wakafanikiwa mara mbili-tatu, kisha wakulima wakagundua na kuwaweka mbwa wao. Ikawa kila tumbili wanaposhuka mashambani, wanakamatwa na kuuliwa na mbwa.

Chifu Tumbili akaitisha tena kikao na jamaa zake. Akawaambia: "Kama wanaadamu wataendelea kutuuwa hivi hivi, baada ya mwaka mmoja kutakuwa hakuna tena hata mmoja kati yetu. Sasa tufanyeje?" Tumbili mmoja akajibu: "Tuache kwenda kuiba mazao ya wanadamu?" Lakini Chifu Tumbili akasema hata hilo haliwezekani, kwa sababu watakuwa hawana cha kukila kwani wanaadamu wamekata misitu na kulima mashamba yao. Hivyo, tumbili hawakuwa na mahala pengine pa kupata chakula chao.

Kisha tumbili mmoja mtoto akainua mkono na kuomba kuzungumza. Chifu Tumbili akamuambia: "Haya sema, mwanangu!" Kile kitumbili kitoto kikawauliza wote waliohudhuria mkutano ule. "Kwani tafauti yetu sisi na binaadamu ni nini? Wanakula, tunakula. Wanatembea, tunatembea. Wanasema, tunasema. Kwa nini tusiwe kama wao?

Kwa nini tusilime mashamba yetu?"

Chifu Tumbili akasema: "Sisi ni wanyama, wao ni wanaadamu. Sisi hatuna uwezo wa kulima mashamba kama wao. Sisi tunaishi kwa mazingira yaliyotuzunguka. Wao wanayasarifu mazingira yaliyowazunguka."

Hatimaye mkutano ule wa tumbili ukapata wazo. Wakasema: "Hawa wanaadamu ndio walioyaharibu mazingira tuliyokuwa tukiishi. Wao wanapaswa kutulisha sisi madhali ndio walioharibu misitu yetu. Lakini kwa kuwa wanaweza pia kuharibu maisha yetu kwa kutuua tukienda tukila kwenye mashamba yao, lazima tujichanganye nao. Tunaweza kujifunza kuishi nao. Isipokuwa sisi tuna mikia."

Basi wakakubaliana kuwa wamchukuwe mmoja wao wamkate mkia kisha aende akaishi na binaadamu na kila wanaadamu wanapopanga kwenda kuwashambulia tumbili, huyo mwenzao atakuwa anawapa taarifa mapema. Tumbili mmoja akajitolea, wakamkata mkia.

Alipokatwa mkia tu, akageuka akawa kama binaadamu hapo hapo. Akaondoka akaenda waliko wanaadamu wengine. Akajichanganya nao. Akazoweana nao. Wakamkubali wakijuwa kuwa ni mwanadamu mwenzao. Akashirikiana na wanaadamu kwa kila kitu. Akaoa pamoja nao. Akawa analima pamoja nao.

Lakini tumbili yule baada ya kuwa amezowea maisha ya binaadamu akajisahau kuwa yeye ni tumbili. Akasahau lengo la yeye kutumwa kwenye jamii ya wanaadamu. Kidogo kidogo ikawa anakatisha kwenda kuwapa taarifa tumbili zake wanapokwenda kushambuliwa. Hatimaye akawa hata hapiti kabisa. Na mwisho akawa anasaidiana na wanaadamu kupanga namna ya kuwanasa tumbili wanaokwenda kuiba mazao yao mashambani. Ikawa anashirikiana na binaadamu kuwahujumu tumbili wenziwe.

Tumbili wakakaa tena chini, wakasema: "Tulimpeleka mwenzetu aende akakae na wanaadamu ili atusaidie kutulinda tusimalizwe, lakini sasa naye amegeuka anashirikiana na wanaadamu kutumaliza. Saa tufanyeje?" Jawabu ikaja kuwa "Tumrejeshee mkia wake. Binaadamu wakimjua kama ni tumbili, watamuua yeye sasa."

Siku ikafika. Tumbili wakaandaa ngoma na maandamano kwa lengo la kumrejeshea mwenzao mkia wake:

"Tumbili, tumbili
Tumbili si mtu
Tumbili twaa mkiao!"

Yule tumbili aliyegeuka mwanaadamu aliposikia nyimbo na ngoma, akakosa raha. Kila akiulizwa na mke wake: "Una nini?", hasemi, lakini akawa amechanganyikiwa.

Mara tumbili wakafika na ngoma yao nyumbani kwake. Wakamrushia mkia wake, ukamganda. Binaadamu wote wakashituka. Wakamuambia: "Kumbe wewe pia ni tumbili?" Wakamfukuza ili wamkamate wamuue na kummaliza. Akakimbia kurejea msituni nako tumbili wenzake wakamfukuza akawa hana pa kwenda.

Kila anapokwenda anafukuzwa. Hata miti ikawa anayopanda ikawa inamteleza na kupukuchika chini. Ndipo ikasemwa siku ya kifo cha nyani, miti yote huteleza.

www.ingramcontent.com/pod-product-compliance
Lightning Source LLC
Chambersburg PA
CBHW021046180526
45163CB00005B/2310